小楷掇英

董其昌

小楷掇英编委会 编

浙江人民美术出版社

前言

楷书，又称『真书』、『正书』，有广义与狭义之分。广义楷书，指『篆书』、『隶书』、『楷书』等各种字体端正，可以作为楷法的字体；狭义的楷书，则是指魏晋以后，除篆隶之外字体端正的书法。诚如清周星莲《临池管见》所说：『楷书者字体端正，用笔合法之谓也。』本丛书所研究的范围，仅为狭义楷书中的小楷。

小楷，是指半寸以下的楷书。以其可小到细如蝇头，所以有时又戏称蝇头小楷。清钱泳《履园丛话》说：『余尝论工画者不善山水，不能称画家；工书者不精小楷，不能称书家。』可见小楷乃书家的基本功。

从有历史的记载上看，钟繇应是小楷的开山鼻祖，他的《宣示表》、《贺捷表》可以说是小楷的典范。此后，王羲之、钟绍京、赵孟頫、董其昌、文徵明续写了不朽的篇章，而唐代楷书则达到了光辉的顶峰。

董其昌生于明世宗嘉靖三十四年（一五五五），卒于明思宗崇祯九年（一六三六）。华亭（今上海松江）人，故称董华亭；字玄宰，号思白，又号香光居士，人又称『明代四大家』，与邢侗、米万钟、张瑞图均善书法，人称『南董北米』。

董其昌出身卑微，家中只有二十几亩薄田。虽天才俊逸，却在科场屡屡受挫，只能以教书为生。直到万历十六年（一五八八）才在第三次秋闱中及第，次年在京城春闱中高中进士，又从当时三百四十七名进士中被选进翰林院，充任庶吉士，由此开始了他大半生的宦海生涯，登上了其人生的巅峰。其家亦从小康人家一跃成为拥有良田万顷、游船百艘、房屋千间，势压一方的首富。直到崇祯六年（一六三三），已是耄耋之年的他多病缠身，乃上书请求告老还乡。崇祯皇帝特诏赐其为太子太保，从一品的荣誉头衔，『特准致仕驰驿归里』。

说起董其昌，其实他在书法上并没有天分，十六岁时的府学考试，尽管他文章写得锦绣灿然，但主考官袁洪溪认为

他的字实在太整脚，把他降为第二。自尊心极强的董其昌从此发愤临池，在书法上下足了功夫。据他在《画禅室随笔》

中说：「初师颜平原《多宝塔》，又改学虞永兴。以为唐书不如晋、魏，遂仿《黄庭经》及钟元常《宣示表》、《力命

表》、《还示帖》、《丙舍帖》。凡三年，自谓逼古，不复以文徵仲、祝希哲置之眼角，乃于书家之神理，实未有入处，

徒守格辙耳。比游嘉兴，得尽睹项子京家藏真迹，又见右军《官奴帖》于金陵，方悟从前妄自标评。譬如香岩和尚，一经

洞山问倒，愿一生做粥饭僧，余亦愿焚香笔研矣。」董其昌四十岁以后刻意临仿米芾，五十岁则在赵孟頫身上下力最多，

到晚年则孜孜不倦地临习《阁帖》。此外，董其昌除了在项子京家鉴赏了其所藏晋唐墨迹，还在京城大收藏家韩世能家目

睹了大量的宋、元遗墨，与徽州著名收藏家吴廷订交，欣赏到更多的名家真迹。心摹手追，见多识广，博取多采，转益多

师，终于形成了淳淡儒雅、奇宕潇洒、超尘脱俗、婉约隽美的董氏书风，得到了人们的高度评价。周之士说：「六体八

法，靡所不精，出乎苏，入乎米，而丰采姿神，飘飘欲仙。」董其昌曾把自己的书法艺术与赵孟頫作过比较：「余书与赵文

敏较，各有短长：行间茂密，千字一同，吾不如赵；若临仿历代，赵得其十一，吾得其十七。又赵书因熟而得俗态，吾书

因生得秀色。吾书往往率意；当吾作意，赵书亦输一筹，第作意者少耳。」此评确实恰如其分。

董其昌除了在书法方面的成就外，其山水画古雅秀润，意味隽永；其诗清丽自然，婉约蕴藉；其文洋洋洒洒，妙趣横

生，尤其是在书画鉴定上眼力不俗，堪称一绝。

董其昌一生非常勤奋，创作了难以数计的书法作品。他的小楷既有绵里裹铁的质感，又有疏淡洒脱的韵律，最有名的

有《乐毅论》、《阴符经》、《法卫夫人册》等。

法卫夫人册　秋日独行田间。逢猎蛙者。携笼挈竿势如猛卒。余从容导意。买而活之。笼之制。细口巨腹。高不盈二尺。有入无出。严于犴狴。观群蛙中褐衣者十之一。青衫者十之九。叩其故。苔曰。青者贪饵。故多得。

秋日獨行田間逢獵蛙者攜籠挈竿勢
如猛卒余從容導意買而活之籠之製
細口巨腹高不盈二尺有入無出嚴於
犴狴觀羣蛙中褐衣者十之一青衫者
十之九叩其故苔曰青者貪餌故多得

吾思人之死利十恒八九其不好利者
甘飢餓困窮受禍亦鮮褐蛙之謂與其
好利者寧膠粘漆固受禍亦酷青蛙之
謂與
貫休古意常思李太白仙筆驅造化玄

吾思。人之死利十恒八九。其不好利者。甘饥饿困穷受祸亦鲜。褐蛙之谓与。其好利者。宁膠粘漆固受祸。亦酷青蛙之谓与。贯休古意。常思李太白。仙笔驱造化。玄

宗致之七寶牀席殿龍樓無不可一朝

力士脱鞾後紫皇案前五色麟忽然掣

斷黃金鏁五湖大浪如銀山滿船載酒

趂數過賀老成異物顛狂誰敢和寧知

江邊墳不足猶醉卧此首本集失載

宗致之七宝床。虎殿龙楼无不可。一朝力士脱靴后。紫皇案前五色麟。忽然掣断黄金锁。五湖大浪如银山。满船载酒趁鼓过。贺老成异物。颠狂谁敢和。宁知江边坟。不是犹醉卧。此首本集□载□

日月至明有物蝕之潭至清有物溷
之仙佛至靈有物魔之由是觀之邪不
勝正小人賊天君子受命
衛懿公好鶴鶴有乘軒者及有狄人之
難國人皆曰鶴實有祿位余焉能戰遂

日月至明。有物蚀之。渊潭至清。有物溷之。仙佛至灵。有物魔之。由是观之。邪不胜正。小人贼天。君子受命。卫懿公好鹤。鹤有乘轩者。及有狄人之难。国人皆曰。鹤实有禄位。余焉能战。遂

败。叶公子高好龙。室屋雕文尽以写龙。于是天龙闻而下之。窥头于窗。拖尾于堂。叶公见之。弃而还走。失其魂魄。五神无主。是叶公非好龙也。好夫似龙而非龙也。

败叶公子高好龙室屋雕文尽以写龙于是天龙闻而下之窥头于窗拖尾于堂叶公见之弃而还走失其魂魄五神无主是叶公非好龙也好夫似龙而非龙也

虎豹之力在尾人之力在子弟若子弟

不賢才父兄必見侮猶夫虎豹垂尾何

待卞莊即農夫可以揮鋤而擊矣

裴晉公平淮西後憲宗賜玉帶臨薨欲

還進使記室作表皆不愜乃命子弟執

虎豹之力在尾。人之力在子弟。若子弟不贤才。父兄必见侮。犹夫虎豹垂尾。何待卞庄。即农夫可以挥锄而击矣。裴

晋公平淮西后。宪宗赐玉带。临薨欲还。进使记室作表。皆不惬。乃命子弟执

笔。口占状曰。内府珍藏。先朝特赐。既不敢将归地下。又不合留向人间。谨却封进。闻者叹其简切而不乱。世人但知有传奇之还带。不知临终更有还带一事也。

筆口占狀曰內府珍藏先朝特賜既不

敢將歸地下又不合留向人間謹却封

進聞者歎其簡切而不亂也人但知有

傳奇之還帶不知臨終更有還帶一事

也

介推抱木而不能焚其功。屈子怀沙而不能沉其忠。士患无立。不患无名。蜘蛛悬一面之网以候愚虫。朝廷设千钟之禄以招寒士。虫不触网以为幸。士不沾禄以为耻。然所谓禄者。荣之门。辱

之基

魏文侯所以名過齊桓公者能尊段干

木敬卜子夏友田子方也文侯禮賢下

士自有等級非若漫然好士以焦頭爛

額為上客鵄鳴狗盜為豪傑也

之基。魏文侯所以名过齐桓公者。能尊段干木。敬卜子夏。友田子方也。文侯礼贤下士。自有等级。非若漫然好士以焦头烂额为上客。鸡鸣狗盗为豪杰也。

宋高宗好養鵓鴿躬自飛放有士人題
詩云鵓鴿飛騰遶帝都朝暮放費工
夫何如養箇南來雁沙漠能傳二帝書
高宗聞之召見士人即命補官康與之
在高皇朝以詩章應制與左璫狎適睿

宋高宗好养鹁鸽。躬自飞放。有士人题诗云。鹁鸽飞腾绕帝都。朝□暮放费工夫。何如养个南来雁。沙漠能传二帝书。高宗闻之。召见士人。即命补官。康与之在高皇朝。以诗章应制。与左珰狎。适睿

思殿有徽祖御画扇。绘事特为卓绝。上时持玩流涕以起羹墙之悲。瑮偶下直窃携至家。而康适来。留之燕饮。漫出以示。康绐瑝入取肴核。辄泚笔几间。书一绝于上曰。玉辇宸游事已空。尚余奎藻

思殿有徽祖御畫扇繪事特為卓絕上
時持玩流涕以起羹墙之悲瑮偶下直
竊攜至家而康適来留之燕飲漫出以
示康紿瑝入取餚核輒泚筆几間書一
絕於上曰玉輦宸游事已室尚餘奎藻

繪春風年年花鳥無窮恨盡在蒼梧夕
照中瑲有頃出見之大怒而康醉無可
奈何明日伺間叩頭請死上大怒亟取
視之天顏頓霽但一慟而已觀思陵豈
無父兄之情詠鶺鴒而補官臨御畫而

绘春风。年年花鸟无穷恨。尽在苍梧夕照中。玙有顷出。见之大怒。而康醉无可奈何。明日伺间叩头请死。上大怒。亟取视之。天颜顿霁。但一恸而已。观思陵岂无父兄之情。咏鹡鸰而补官。临御画而

一恸。天生奸桧所以汩没其良心也。飞来峰。晋咸和中西天僧慧理登此山。叹曰。此是中天竺国灵鹫山之小岭。不知何年飞来。因号其峰曰飞来。一曰鹫岭。王安石诗。飞来山上千寻塔。闻说鸡

一恸天生奸桧所以汩没其良心也

飞来峰晋咸和中西天僧慧理登此山

叹曰此是中天竺國靈鷲山之小嶺不

何年飛來因號其峰曰飛來一曰鷲

嶺王安石詩飛來山上千尋塔聞說鷄

鳴見日升不畏浮雲遮望眼自緣身在
寰高層寒夜聽雨坐鸞隱樓晚食罷拈
示諸兒曰前詫是記山水最上一乘之
妙手筆若云洞壑幽奇似我中天竺靈
鷲便落第二義矣忽嘆何年飛来又道

鸣见日升。不畏浮云遮望眼。自缘身在最高层。寒夜听雨。坐鸾隐楼晚食罢。拈示诸儿曰。前说是记山水最上一乘之妙手笔。若云洞壑幽。奇似我中天竺灵鹫。便落第二义矣。忽叹。何年飞来又道。

不知。两字。正如石头路滑。使诸人无站脚处。后诗盖安石自写像赞。首句言地步。次句况得君。三句明指司马苏公辈不能阻其新法之行。末句位高志满。画出一商君矣。何当一字咏飞来峰。汝曹

不知两字正如石頭路滑使諸人無站

脚處後詩蓋安石自寫像贊首句言地

步次句況得君三句明指司馬蘇公輩

不能阻其新法之行末句位高志滿画

出一商君矣何嘗一字詠飛来峰汝曹

讀詩文當求古人精意雖隔絕千载脉
絡相通如其不然徒役口耳與汝終無
交涉
夫昭烈雖帝室之胄當其微時君臣之
今未定也而武安王周旋艱險侍立終

日。及败于操。非降则死。而王宛转曲从。斩一将以塞望。而全其身以归故主。操不得而留焉。是岂强悍直遂者之所能辨哉。史称其好读左氏春秋传。其得于学亦自有不可诬者。且方荆益未定。隆

日及败柊操非降则死而王宛转曲从

斩一将以塞望而全其身以归故主操

不浮而留焉是岂强悍直遂者之所能

辨其史稱其好读左氏春秋傳其浮柊

学亦自有不可诬者且方荆益未定隆

中未起昭烈間關羈旅之人莫敢侮而
獲德大義於天下者徒以王為之虎臣
耳使王不死及章武之際擬高祖定入
關之功其在蕭曹下哉及王既死而荆
州搆釁漢竟以亡嗚呼王之繫於漢非

中未起。昭烈间关羁旅之人。莫敢侮而获信大义于天下者。徒以王为之虎臣耳。使王不死。及章武之际。拟高祖定入关之功。其在萧曹下哉。及王既死。而荆州构衅。汉竟以亡。呜呼。王之系于汉非

小小也。是时。操之贼有白之者。而权之为贼未白也。自王首辱骂其使。不与为婚。使人知权之。当摈及权贼。王附操而后其为汉贼者。始不得逃乎天下万世之公议。然操尚知留王以倾权。而权不

之公議然操尚知留王以頒權而權不

後其為漢賊者始不浔逃乎天下萬世

婚使人知權之當擯及權賊王附操而

為賊未白也自王首辱罵其使不與為

小小也是時操之賊有白之者而權之

能留王以支操非唯智不操若而得罪
柱漢室亦大矣故權之為賊自王白之
也操能使蔣幹說周瑜而不敢使張遼
說王延以情告及去且不敢追要亦知
王之剛明非其所能擾也此鶴灘錢福

能留王以支操。非唯智不操。若而得罪于汉室。亦大矣。故权之为贼。自王白之也。操能使蒋干说周瑜。而不敢使张辽说王。乃以情告。及去且不敢追要。亦知王之刚明非其所能扰也。此鹤滩钱福

武安王碑記語也拓出以破趙子龍之
說雲曰國賊在操非孫權也豈足明武
安王春秋之志哉大抵論文多膠柱孔
明云東和孫權北拒曹操後遂執虎女
太子人短王不知權方求婚於王正欲

24

睨睨荆州耳。观昭烈婚权妹。权即图昭烈。复来姻王。不又将图王乎。王早深怒而痛绝之。固宜也。东坡草书惟。大江东去浪淘尽。一词为第一。有蛟龙得云雨之势。

碑睨荆州耳觀昭烈婚權妹權即圖昭
烈復來姻王不又將圖王于王蚤深怒
而痛絶之固宜也
東坡草書惟大江東去浪淘盡一詞為
第一有蛟龍得雲雨之勢

天道下济。吾当如水之就下。地道上行。吾当如火之炎上。人道不齐。吾当如径路委蛇以从俗。时运否塞。吾当如云烟卷怀以听命。

天道下济吾当如水之就下地道上行
吾当如火之炎上人道不齐吾当如𥣡
路委蛇以从俗时运否塞吾当如云烟
卷怀以听命

万历三年法卫夫人□正笔意。董玄宰书。

萬曆三年法衛夫人小正筆意

董玄宰書

陰符經

觀天之道執天之行盡矣天有

五賊見之者昌五賊在心施行

於天宇宙在乎手萬化生乎身

天性人也人心機也立天之道
以定人也天發敎機龍蛇起陸
人發敎機天地反覆天人合㪔
萬化定基性有巧拙可以伏藏

天性。人也。人心。机也。立天之道。以定人也。天发杀机。龙蛇起陆。人发杀机。天地反覆。天人合发。万化定基。性有巧拙。可以伏藏。

九竅之邪在乎三要可以動靜
火生于木禍發必剋奸生于國
時動必潰知之俯鍊謂之聖人
天地萬物之盜也萬物人之盜

九窍之邪。在乎三要。可以动静。火生于木。祸发必克。奸生于国。时动必溃。知之修炼。谓之圣人。天地。万物之盗也。万物。人之盗

也人萬物之盜也三盜既宜三

才既安故曰食其時百骸理動

其機萬化安人知其神而神不

知不神所以神日月有數小大

也。人。万物之盗也。三盗既宜。三才既安。故曰。食其时。百骸理。动其机。万化安。人知其神而神。不知不神所以神。日月有数。小大

有定聖功生焉神明出焉其盜
機也天下莫能見莫能知君
子得之固躬小人得之輕命
瞽者善聽聾者善視絕利一

有定。圣功生焉。神明出焉。其盗机也。天下莫能见。莫能知。君子得之固躬。小人得之轻命。瞽者善听。聋者善视。绝利一

源用師十倍三反畫夜用師萬

倍心生于物死于物機在目天

之無恩而大恩生迅雷烈風莫

不蠢然至樂性餘至靜性廉天

源。用師十倍。三反晝夜。用師万倍。心生于物。死于物。机在目。天之无恩。而大恩生。迅雷烈风。莫不蠢然。至乐性

余。至静性廉。天

之至私用之至公禽之制在氣生
者死之根死者生之根恩生於
害害生於恩時人以天地文理
聖我以時物文理哲

之至私。用之至公。禽之制在气。生者。死之根。死者。生之根。恩生于害。害生于恩。时人以天地文理圣。我以时物文理哲。

曰觀顏魯公多寶塔碑書

此陰符經用米元章課本

少八卦甲子等二十餘字

徐浩書府君碑

因观颜鲁公多宝塔碑。书此阴符经。用米元章课本。少八卦甲子等二十余字。

徐浩书府君碑

尋有制文武百官各陳意
見公昭宣五紀敷祐兆人
詞婉賾深事危體大恩
錫雜綵御札褒美一文
一武潘子中郎或卷或舒

寻有制。文武百官。各陈意见。公昭宣五纪。敷祐兆人。词婉赜深。事危体大。恩锡杂彩。御札褒美。一文一武。潘子中郎。或卷或舒。

阮公挍尉瀝血河神叩頭

風伯孝于感矣力者負之

解長倩之衣分季孫之粟

若乞鄰火比造田家

李北海為文浩自書碑又

阮公校尉。沥血河神。叩头风伯。孝平感矣。力者负之。解长倩之衣。分季孙之粟。若乞邻火。比造田家。李北海为文。浩自书碑。又

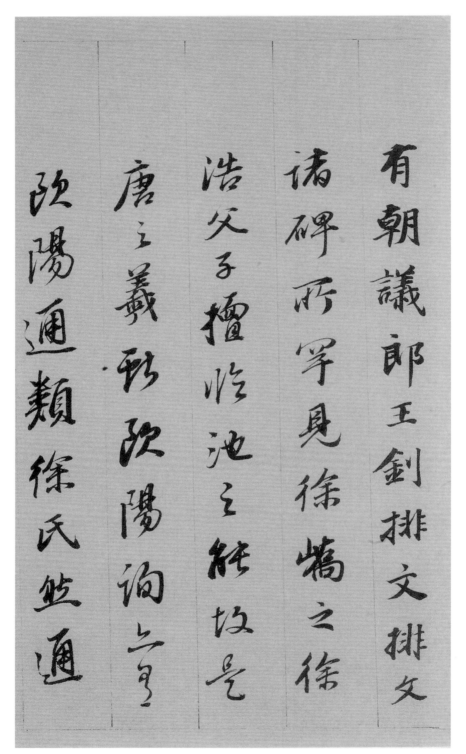

有朝議郎王釗排文排父

諸碑所罕見徐嶠之徐

浩父子擅臨池之能故是

唐之羲献欧陽詢之有

歐陽通類徐氏然通

有朝议郎王钊排文。排文诸碑所罕见。徐峤之徐浩父子擅临池之能。故是唐之羲献。欧阳询亦有。欧阳通类徐氏。然通

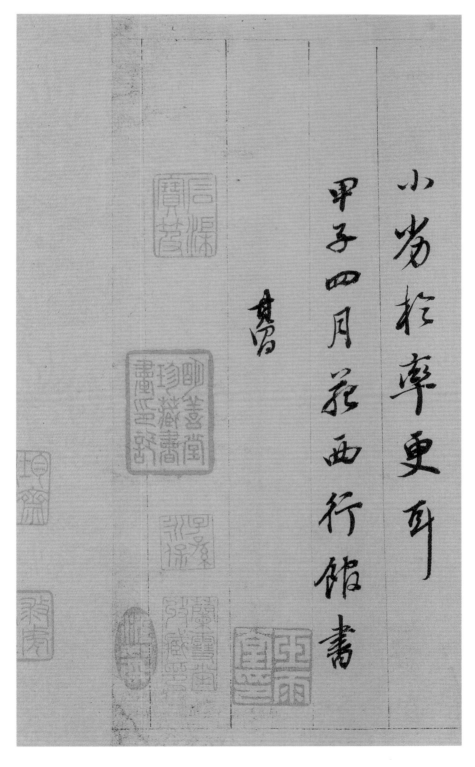

小劣于率更耳。甲子四月苑西行馆书。其昌。

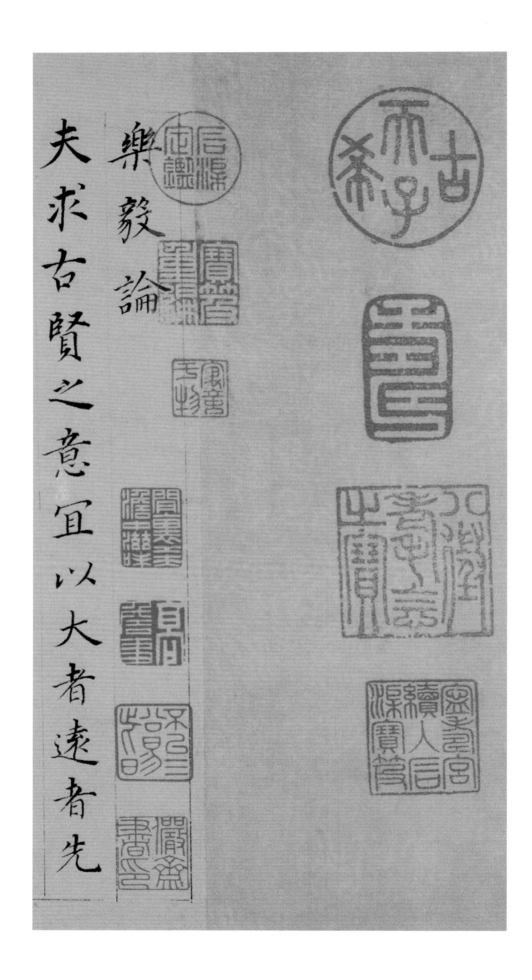

樂毅論

夫求古賢之意宜以大者遠者先

之必迂迴而難通然後已焉可也

今燕樂氏之趣或者其未盡乎而多

劣之是使前賢遺指於將来可不

惜貳觀其遺燕惠王書是存大業

於至公而以天下為心者也

惜其觀其遺燕惠王書曰伊尹放

太甲而不疑太甲受放而不怨是存

大業於至公而以天下為心者也不

屑苟得則心無近事不求小成斯

意魚天下者也由此觀之樂生之志

千載一遇也亦將行千載一隆之道

豈局迹當時止於兼并而已哉夫

42

樂毅論

兼者既非樂生之所志強燕而廢

道又非樂生之所�Ⅲ也

書樂毅論二次皆誤因再書

於後

觀宗伯作書不苟如此所以成名閲之時～自免正隨事取益之
道光壬午三月十二日對百花與生箬春眠貼宕不減舜琴樂趣記
校拓上簡靜齋江鄰二氏所

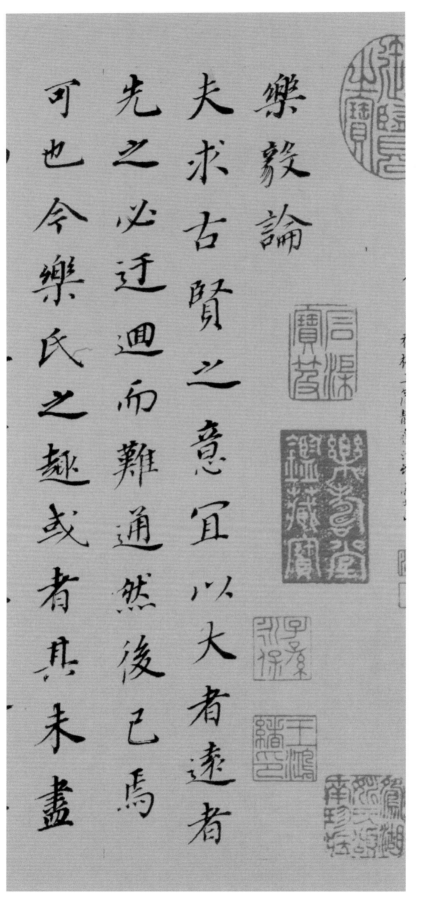

樂毅論

夫求古賢之意宜以大者遠者
先之必迂迴而難通然後已焉
可也今樂氏之趣或者其未盡

乎而多劣之是使前賢遺指於

將来不亦惜哉觀樂生遺燕惠

王書其殆庶乎機合於道以終始

者與其喻昭王曰伊尹放太甲而

不疑太甲受放而不怨是存大業

乎。而多劣之。是使前贤遗指于将来不亦惜哉。观乐生遗燕惠王书。其殆庶乎机。合于道以终始者与。其喻昭王曰。伊尹放太甲而不疑。太甲受放而不怨。是存大业

于至公。而以天下为心者也。夫欲极道之量。务以天下为心者。必致其主於盛隆。合其趣於先王。苟君臣同符。斯大业定矣。于斯时也。乐生之志。千载一遇也。亦将行千载

於至公而以天下為心者也夫欲極

量務以天下為心者必致其

主於盛隆合其趣於先王苟君臣

同符斯大業定矣于斯時也樂

生之志千載一遇也亦將行千載

一隆之道岂局蹟当時止于鱼并

而已弐夫鱼并者既非樂生之所

志殭燕而廢道又非樂生之所能

也不屑苟得則心無近事不求小

成斯意鱼天下者也則舉斎之事

一隆之道。岂局迹当时。止于兼并而已哉。夫兼并者既非乐生之所志。强燕而废道。又非乐生之所能也。不屑苟得则心无近事。不求小成。斯意兼天下者也。则举齐之事天下者也。则举齐之事。

所以運其機而動四海也夫討齊

以明燕主之義此兵不興於為

利矣圍城而害不加於百姓此

仁心著於遠邇矣舉國不謀

其功除暴不以威刀此至德令

所以运其机而动四海也。夫讨齐以明燕主之义。此兵不兴于为利矣。围城而害不加于百姓。此仁心着于远迩矣。举国不谋其功。除暴不以威力。此至德令

於天下矣。邁全德以率列國則

幾於湯武之事矣樂生方恢

大綱牧民明信以待其弊使即

墨莒人賴我猶親頤仇其上善

守之智無所之施然則求仁得

于天下矣。迈全德以率列国。则几于汤武之事矣。乐生方恢大纲。牧民明信。以待其弊。使即墨莒人。赖我犹亲。顾仇其上。善守之智。无所之施。然则求仁得施。然则求仁得

仁即墨大夫之羲也任窮則従
微子適周之道也開彌廣之路
以待田單之徒長容善之風以申
齋士之志使夫忠者遂節通者
義著昭之東海屬之華裔我

泽如春下应如草道光宇宙
贤者托心鄰國傾慕四海延頸
思戴燕主仰望風聲二城必從
則王業隆矣雖淹留於兩邑乃
致速於天下不幸之變世所不畜

泽如春。下应如草。道光宇宙。贤者托心。邻国倾慕。四海延颈。思戴燕主。仰望风声。二城必从。则王业隆矣。虽淹留于两邑。乃致速于天下。不幸之变。世所不图。

败於垂成時運固然若乃逼之以
威劫之以兵則攻取之事求欲速
之功使燕齊之士流血於二城之
間侈殺傷之殘示四國之人是縱
暴易亂貪以成私鄰國望之其

败於垂成。时运固然。若乃逼之以威。劫之以兵。则攻取之事。求欲速之功。使燕齐之士流血于二城之间。侈杀伤之残。示四国之人。是纵暴易乱。贪以成私。邻国望之。其

猶殆帝既大隳稱兵之義而喪
濟弱之仁觀齋士之節癈廉善
之風掩宏通之度棄王德之隆雖
二城幾於可拔霸王之事逝其
遠矣然則燕雖無齋其與世主

犹豺虎。既大堕称兵之义。而丧济弱之仁。亏齐士之节。废廉善之风。掩宏通之度。弃王德之隆。虽二城几于可拔。霸王之事逝。其远矣。然则燕

虽兼齐。其与世主

何以異哉其與鄰敵何以相傾

樂生豈不知拔二城之速了哉顧

城拔而業乖豈不知不速之致變

顧業乖與變同由是言之樂生不

屠二城其亦未可量也

右軍樂毅論後有書賜官
奴四字官奴是子敬小名梁
摹本有之余曾見于長安邸
中已為刻石者刬去惜矣此
卷都不臨帖但以意為之未

右军乐毅论。后有书赐官奴四字。官奴是子敬小名。梁摹本有之。余曾见于长安邸中。已为刻石者划去。惜矣。此卷都不临帖。但以意为之。未

能合也然學古人書正不必都
似乃免重儓之誚
復之甥嗜書請余作小楷
因論此道非性能而好之不
易以為昌黎語可念也余生

能合也。然学古人书。正不必都似乃免重儓之诮。复之甥嗜书请余作小楷。因论此道非性能而好之。不易以为昌黎语可念也。余生

十九年始事临池

十九年始事临池。今六十有六矣。四十余年功力未见有效。颜鲁公云。资性弱劣又婴物务不能恳习。迄以无成。米南宫云。如撑急水滩船。费尽

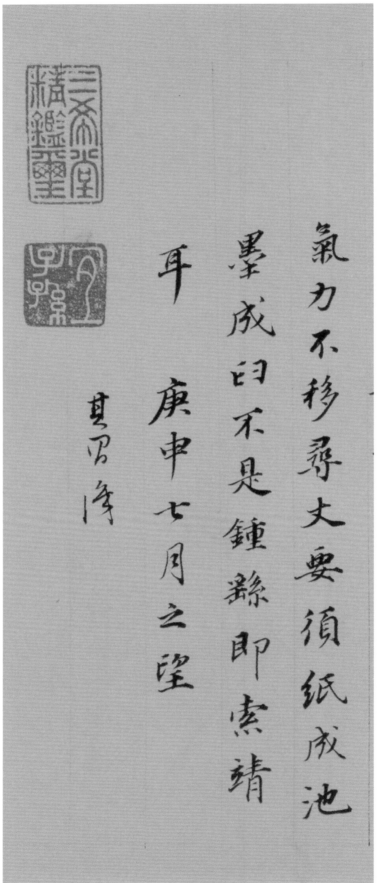

气力不移寻丈。要须纸成池墨成臼。不是钟繇即索靖耳。庚申七月之望。其昌识。

图书在版编目（ＣＩＰ）数据

小楷掇英．董其昌 / 小楷掇英编委会编 ；路振平，赵国勇，郭强主编． —— 杭州 ：浙江人民美术出版社，2016.10
ISBN 978-7-5340-5274-3

Ⅰ．①小… Ⅱ．①小… ②路… ③赵… ④郭… Ⅲ．①楷书-法帖-中国-明代 Ⅳ．①J292.33

中国版本图书馆CIP数据核字(2016)第218152号

丛书策划：舒　晨
主　　编：路振平　赵国勇　郭　强
编　　委：路振平　赵国勇　郭　强　舒　晨
　　　　　童　蒙　陈志辉　徐　敏　叶　辉
策划编辑：舒　晨
责任编辑：冯　玮
装帧设计：陈　书
责任印制：陈柏荣

小楷掇英
董其昌

出版发行　浙江人民美术出版社
地　　址　杭州市体育场路 347 号
电　　话　0571-85176089
经　　销　全国各地新华书店
网　　址　http://mss.zjcb.com
制　　版　杭州新海得宝图文制作有限公司
印　　刷　浙江兴发印务有限公司
开　　本　787mm×1092mm　1/12
印　　张　5
印　　数　0,001-3,000
版　　次　2016 年 10 月第 1 版·第 1 次印刷
书　　号　ISBN 978-7-5340-5274-3
定　　价　45.00 元
如发现印装质量问题，影响阅读，请与本社市场营销部联系调换。